KB082193

한국타이포그라피학회 전시

17 앞으로!

한국타이포그라피학회 지음

안그라픽스

한국타이포그라피학회

한국타이포그라피학회는 글자와 타이포그래피에
관한 연구와 실험을 발표하고 나누는 학술 단체다. 학술지
『글짜씨』를 정기적으로 발행하는 한편, 매년 다양한 형식의
타이포그래피 전시를 개최한다.

차례

97 그 외

_	신동윤	>	
-	정태영	~	김나무
,	서동진:(주)랜스	$	김민지
;	양정은	0	이주희
;	박보근	1	이재원
!	김성훈	2	김수은
?	김한솔	3	이정은
.	박준기	4	윤우영
'	서원	5	주준모
"	박성원	6	정제이
(7	이푸로니
)	장진화	8	Chris
[김재연		Hamamoto
[박유선	9	고은서
]	김연우		
]	홍지현		
@	이유진		
*	김경주		
/	정준기		
\	김린		
\	한아름		
&	백선희		
#	송유정		
%	석재원		
`	슬기와 민		
₩	슬기와 민		
^	안지원		
+	손혜수		
<	이규락		
=	홍주희		

ㄱ~ㅎ, ㅏ~ㅣ

ㄱ

부여받은 'ㄱ'을 이번 전시 주제인 '앞으로!'가 연상되는 실루엣으로
표현했습니다. 네 맞습니다 역전재판의 오마쥬 입니다.

송재원

좋같은 광고를 만드는 스튜디오좋 감독/대표

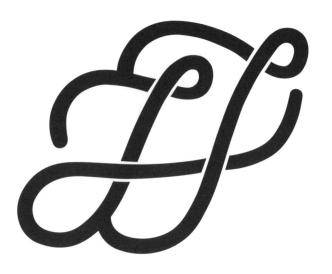

ㄲ

우리는 앞으로 나아간다. 가지 않는 것 같아도 매일 조금씩 앞으로 나아가고 있다. 하지만 때로는 너무 빨라 가끔은 멈춰서 뒤도 돌아보고 싶고, 쉬고 싶은 생각도 종종 한다. 하지만 우리 어차피 앞으로 나아갈 것이라면 더 재밌게, 더 즐기면서 나아가는 게 어떨까? 나는 'ㄲ'을 부여받았다. 'ㄱ'이 하나가 아닌 둘이라는 점에서 착안해 나와 닮은 소중한 이와 함께 춤추듯 즐겁게 나아가는 'ㄲ'의 모습을 표현했다. 우리도 이 'ㄱ'들처럼 내 옆의 소중한 이와 행복하고 즐겁게 살아가자.

선연우

선연우는 서울을 기반으로 활동하는 글꼴 디자이너다. 울산대학교에서 시각 디자인과 법학을 공부했고, 현재는 티랩에서 글꼴 디자이너로 근무하고 있다. 평소 아름다운 것을 보고, 또 만드는 것을 좋아한다. 입사 후 CDR황부용미디엄, KCC간판체, 롯데자이언츠체 등 다양한 프로젝트에 참여했다. 글꼴 외에도 그래픽, 패키지 디자인 등 다른 분야의 디자인에도 관심이 있으며 함께 병행하고 있다.

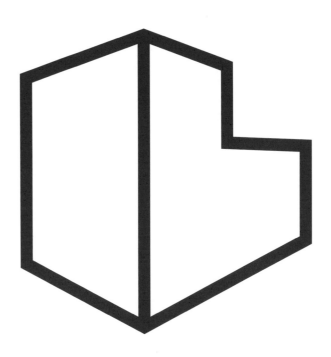

ㄴ

'ㄴ'을 앞에서 봤다. 지면에 누워 있는 글자가 아닌 서있는 글자를 떠올렸다.

정재완

정재완은 대구를 기반으로 활동하는 북 디자이너다. 현재 영남대학교 시각디자인학과에서 북 디자인과 타이포그래피, 지역 시각 문화 등을 강의하며 사월의눈 사진 책 디자인을 도맡고 있다. 한국디자인학회, 한국디자인사학회, AGI 회원으로 활동한다.

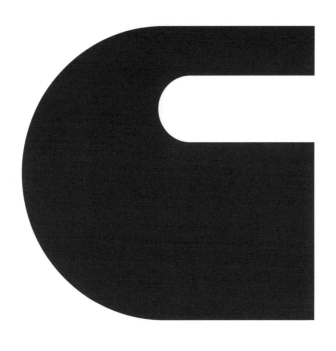

ㄷ

내가 부여받은 공간 'ㄷ'을 활용해 '앞으로'의 정의 중 하나인 변화의 방향과
움직임의 경로를 나타내는 '트랙'을 연상했다. 간결함을 콘셉트로 위아래
선의 굵기를 다르게 해 트랙에 원근감을 주어 달리는 듯한 느낌을 표현했다.
이 작품으로 만들어질 최종 작품, 즉 폰트에 'ㄷ'의 구조적 재미가 느껴지기를
바란다.

송지륜

송지륜은 무엇을 좇으며 살아가야 할지 고민하는 학생이다. 지나치는 일상을
포착해 그림을 그리고 글을 쓰는 것을 좋아하며, 허구한 날 책을 읽는다. 현재는
편집과 브랜딩에 관심이 많고, 다양을 포용하는 디자이너가 되고 싶은 바람을
갖고 있다.

ㄸ

올해 첫날에 발표된, 새로 멸종 위기라고 등록된 동물 7종의 이목구비를
드로잉한 후 스캔해 24라고 레터링했다. 기후 위기로 인한 피해가 가속화되는
요즘 생각이 많아진 참이다. 내년에도, 그 이후에도 앞으로 이 동물들을 잊지
않겠다는 다짐으로 만들어보았다.

전수빈

전수빈은 시각디자인학과에 재학 중인, 졸업을 앞둔 대학생이다. 서사와 의미의
구조를 책이라는 조건 속에서 구현하는 데 관심이 많다.

ㄹ

새는 앞을 본다. 앞으로 나아가는 새와 함께 'ㄹ'을 디자인해 방향성과 역동감이
나타나도록 했다.

김지연

김지연은 그래픽 디자이너이다. 현재는 서울대학교 대학원에서 시각디자인을
공부한다. 온라인과 오프라인의 경계를 혼용하는 비주얼에 주목하고 있다.

WE GO
on & on
again

내가 부여받은 'ㅁ' 공간에 '앞으로!'에 어울리는 노래 가사를 직접 제작한 서체로
썼다. 내 서체와 좋아하는 노래도 소개하고, 이 작품으로 만들어질 최종 작품, 즉
폰트에 'ㅁ'으로도 기능하기 바란다.

인진성

인진성은 서울시립대학교에서 학부와 대학원을 졸업하고 그래픽 디자이너로
활동하고 있다. 출판 기획과 책 디자인, 글자체 디자인, 브랜딩, 디지털 디자인과
개발, 전시 기획과 공간 디자인 등을 두루 연구한다. 서울시립대학교와
계원예술대에서 타이포그래피를 가르치기도 했다.

ㅂ

내가 부여받은 공간 'ㅂ'을 활용해 인쇄 매체에 있어 기본인 볼록판의 형상을 표현한 작품이다. 지우개로 명조 스타일의 'ㅂ'을 양각으로 실제 만들고 이때 조각칼로 베어지고 잘여진 'ㅂ'의 형상을 근접 촬영해 거친 모습이 드러나는 날카로운 엣지의 모습을 그대로 활용했다. 이 작품으로 만들어질 최종 작품, 즉 폰트에 주어진 '앞으로'의 진취적인 기상과 다듬어지지 않은 날것을 숨김 없이 드러낸 미완성의 미학적 탐구심이 느껴지기를 바란다.

홍동식

홍동식은 그래픽 디자인 분야와 디자인 교육 분야에서 헌신해왔다. 경북대학교에서 시각 커뮤니케이션 디자인을 전공 한 후 미국 샌프란시스코의 아카데미 오브 아트 유니버시티(Academy of Art University)에서 그래픽 디자인 석사 학위를, 경북대학교에서 박사 학위를 취득했다. 현재 그래픽 디자이너이자 부경대학교에서 시각디자인 전공 교수로 활동하고 있다. 그래픽 디자인과 현대 미술의 경계를 넘어 실험적인 작품을 만들고 세계 유수의 디자이너들과 함께하는 다양한 전시회에 참가했다. 작품은 NYADC,

그래피스(Graphis) 등 다양한 디자인 행사에서 수상하기도 했다. 그의 포스터
중 하나는 암스테르담 시립 미술관에 소장되었으며, 유네스코의 세계 유산으로
등재된 '조선통신사'의 상징물을 디자인했다. 최근에는 풍토적 디자인의 요소와
타이포그래피에 매료되어 다양한 모습과 현황을 찬찬이 돌아보며 글을 쓰고
있다.

ㅃ

'앞으로!'에 담긴 시간과 공간을 담은 진행의 의미를 살려 획을 잇는 선을
살려보았다. 'ㅃ'의 비대칭과 긴장감 있는 곡선에서 경쾌한 '앞으로!'를
발견해주기를 바란다.

이정빈

이정빈은 건국대학교에서 커뮤니케이션 디자인을 전공하는 학생이다. 그래픽
디자인과 편집 디자인, 타이포그래피에 관심이 많아 관련 분야를 공부하고
있다.

ㅅ

시옷은 언제나 움직인다. 세 개의 가지를 전방위로 뻗어나가며, 시옷은 멈추지 않는다. 시옷은 언제나 움직이고 있다.

고홍

고홍은 미주와 아시아를 기반으로 활동해온 인터랙티브 및 브랜드 디자이너다. R/GA 뉴욕과 비덴+케네디(Wieden+Kennedy) 상하이 등에서 크리에이티브 디렉터를 역임하고, I&CO 브루클린/도쿄에서 인터내셔널 디자인 디렉터로 활동했다. 현재 미국 보스턴 유니버시티 칼리지 오브 커뮤니케이션(Boston University College of Communication)에서 대중매체방송광고학부 광고학과 부교수로 디자인을 가르치고 있다. 홍익대학교 시각디자인과에서 학사 학위를, 예일 대학교에서 그래픽 디자인으로 석사 학위를 받았다.

ㅆ

내가 부여받은 공간 'ㅆ'의 시옷을 빠르게 그릴 때 나타나는 곡선을 극대화해
앞으로 나아가는 형상을 만든 작품이다. 초성으로 쓰이면 진취적인 인상이,
종성으로 쓰이면 빨리 달려가는 듯한 급한 인상이 드러나리라 예상한다.

신예원

신예원은 직장에서 교과서 디자인을 하고, 그 외에 다양한 작업을 즐기는
디자이너다. 몸이 허락하는 한 할머니가 될 때까지 디자인을 하고 싶다고
소망하며, 즐겁게 작업하며 지내고 있다.

O

이근형은 글자체 디자인, 브랜딩, 편집 디자인 등을 두루 연구하며, 계명대학교 시각디자인과에서 학생들을 가르치고 있다.

이근형

부여받은 공간 'ㅇ'에 가격 태그(tag)를 모티프로 한 자음 'ㅇ'을 디자인해 넣었다.

ㅈ

나는 'ㅈ'이라는 이름의 압정을 만들었다. 폰트를 사용하면서 어딘가로 도망치고 싶은 기분이 들 때, 도망치기 위한 구멍을 이 압정으로 만들면 좋을 것이다.

윤준영

윤준영은 계원예술대학교 시각디자인과에서 공부하고 있다. 요즘에는 즉흥적이지만 과하지 않은 정도까지의 깊은 생각에서 나오는 아이디어에 관심이 많은 편이다.

ㅉ

부여받은 공간 'ㅉ'은 앞만 보고 달려온 내 모습을 함축적으로 요약한 철학적 의미를 담았다. 당찬 포부를 가지고 성큼성큼 나아가는 보폭과 공이 연속적으로 통통 튀는 모습은 역동적인 움직임을 느낄 수 있고, 글자의 강약 조절로 정적인 틀에 얽매이지 않은 자유로움을 떠올리도록 표현했다. 이 폰트를 보고, 작업을 마주하는 나의 자세에 대해 곰곰이 생각해보는 시간이 되기를 바란다.

위정인

위정인은 실험적이고 낯선 것들에 흥미를 느끼며 다양한 시도를 하는 시각 디자인 전공 학생이다. 그저 평범한 일상이지만, 그 안에 공존하는 낯선 것들을 발견하며 작은 점 하나에도 의미를 담아 작업하는 것을 좋아한다.

ㅊ

'앞으로!' 나아가는 사람의 형상을 한 치읓이다. 언제 어디서든 뛰쳐나갈 준비를 하고 있다.

구경원

구경원은 서울여자대학교에서 타이포그래피를 전공하고, 서울에서 활동하는 그래픽 디자이너다. 기초 조형과 문자 사이의 지점에 있는 한글의 형태적 특성에 주목해 이를 활용한 '조형놀이'를 연구하고 있으며, 오케이케이스튜디오(OKK STUIO)를 운영하고 있다.

ㅋ

내가 부여받은 공간 'ㅋ'에 다양한 화살표 그래픽을 넣었다. 우리가 인생에서 앞으로 가는 방법은 사람마다 다양하다. 본 작품의 화살표는 다양한 인생의 길을 상징한다.

장혜진

장혜진은 그래픽 디자인과 브랜딩을 연구하는 디자이너이다. 현재는 성신여자대학교 교수로 학생들을 지도하고 있다.

ㅌ

내가 부여받은 공간 'ㅌ'을 점들의 배열과 함께 작업했다. 반복되는 검은 점들은 눈이 아프기도, 정확한 형상을 인지하지 못하게도 만든다. 그러나 우리는 더욱 눈의 초점을 맞추어 확인할 것이다. 이 문자를 읽어나가듯 초점을 맞추어 앞으로 나아가자!

김승현

김승현은 부산을 기반으로 활동하는 그래픽 디자이너다. 한글 레터링 작업을 주로 하며, 최근에는 다양한 그래픽 디자인을 제안하기 위해 동생과 함께 스튜디오 접속사(@zup.sok.sa)의 운영을 준비하고 있다. 본인의 인스타그램 계정(@ko.bo.kim)에서는 그가 얼마나 한글 레터링 디자인을 즐기는 지볼 수 있다.

ㅠ

한 획 앞으로! 한 획 앞으로! 한 획 앞으로! 마무리 한 획 앞으로! 'ㅠ'을 써냈다.

정사록

정사록은 금속 조형 디자인과 시각 디자인을 공부했다. 평면과 입체를 오가는 작업을 꾀하며, 일상에서 포착한 순간에 다가가 이를 늘리고 연결하고 포개며 전체를 조망하기를 즐긴다. 디자이너로서 관심사를 출판, 워크숍, 전시로 풀어내고 있다.

ㅎ

내가 부여받은 공간 'ㅎ'을 활용해 보는 시각에서 좌우 방향이 안쪽으로 또는
바깥쪽으로 향할 수 있다. 하지만 생각하는 사람마다 보는 방향이 다르며,
생각하는 방향이 곧 앞으로 가는 방향이라고 볼 수 있다. 자신이 보는 시각에
따라 '앞으로' 가는 시선이 느껴지기를 바란다.

김민수

서울에서 활동하고 있는 그래픽 디자이너다. 브랜딩, 북 디자인, 패키지 디자인
등 다양한 작업으로 활동하고 있다.

ㅏ

내가 부여받은 'ㅏ'는 눈으로 볼 때는 직각의 형태를 나타내지만 자연스럽게 '아'라는 감탄사와 함께 'ㅇ'의 형태를 연상했다. 연상된 동그라미 형태를 줄줄이 쌓아 올려 식물에 서는 보이지 않는 잎 대신 원형의 줄기를 가진 독특한 형태의 선인장처럼 보이기도 하고, 위태롭지만 끝까지 버티고 있는 예민한 돌탑처럼 보이기도 한다.

김민경

김민경은 한국에서 활동하고 있는 일러스트레이터이다. 뉴욕 스쿨 오브 비주얼 아트(School of Visual Arts) 졸업 후 서울대학교 대학원에서 시각 디자인 석사 학위를 받았다. 현재는 장진화와 함께 스튜디오 오르빗을 운영하며 주로 전시, 그래픽 디자인, 영상 제작, 일러스트레이션 등의 분야를 다루고 있다.

ㅐ

한글 모음 'ㅐ'를 해체 및 재조합하여 앞으로 나아가는 듯한 역동적인 이미지를
표현하고자 했다.

성유리

성유리는 대한민국의 시각디자이너로 비주얼 커뮤니케이션을 주로 연구해왔다.
최근까지 일본 도쿄에서 UI 디자이너로 활동했으며 현재는 대한민국의
서울대학교에서 석사 연구 중이다.

ㅑ

앞으로 나아가는 길이 막혀 막막할 때, 내가 가야 하는 방향성을 알려주는 빛나는
존재인 귀인을 떠올렸다. 'ㅑ'라는 공간에 손짓과 발짓을 써가며 이쪽으로
가라고 알려주는 귀인을 넣었다.

신예슬

신예슬은 시각 디자인을 배우고 있는 학생이다. 주로 브랜딩과 그래픽 작업을
한다.

ㅓ

가로세로 세 칸의 공간 속에서 'ㅓ'를 그리기 위해 앞으로 나아갈 방향을
제시한다. 폰트의 다양한 글자들 속에서 누구나 길을 잃지 않고 'ㅓ'를 따라
앞으로 향할 수 있는 가이드라인이 되기를 바란다.

윤수영

윤수영은 세상과 주변을 관찰하고 생각하기를 좋아하는 디자이너다. 현재
한국예술종합학교 커뮤니케이션 디자인학과에서 공부하며 서울을 기반으로
활동하고 있다. 글자를 중심으로 인쇄 매체부터 웹까지 여러 장르를 넘나드는
다양한 시도를 지향한다.

ㅔ

단모음 'ㅔ'를 쉼 없이 연속적으로 발성하면서 나오는 파동을 라인으로 옮겼다.
탈락한 점들은 발성하는 과정에서 라인으로부터 떨어져 나간 도트다.

선주연

선주연은 서울과 대구를 기반으로 활동하는 그래픽 디자이너이자 교육자다.
현재 대구가톨릭대학교 디지털디자인과에서 브랜딩과 인포메이션 디자인을
가르친다.

ㅕ

빈 공간에 획을 그으며, 혹은 자판을 누르며 글이 시작된다. 문자에 부여된 음가를 뱉으며 말이 시작된다. 글과 말은 무(無)에서 양(陽)의 방향으로 이동하며 시작된다. 이처럼 '앞으로' 향하는 것을 표현하기 위해 운동성을 간직한 형상을 모티브로 삼았다. 발레 무용수의 애티튜드(attitude), 벌새의 날갯짓, 축구 선수의 킥을 모두 연상할 수 있도록 추상적으로 'ㅕ'를 표현했다.

서리얼 하이웨이

서리얼 하이웨이는 디자인과 시각 예술의 경계를 횡단하며 종적(縱的)인 체계로 분류된 이미지를 선보인다. 현재 뮤지엄 산 학예교육실에서 디자인 및 학예 업무를 수행 중이다. 아이즈매거진의 에디토리얼 시리즈 《100》의 아흔세 번째 인물로 소개되었다.

ㅗ

공간 'ㅗ'를 바쁘게 거니는 'ㅗ'리들의 발자국을 좇아보았다. 방향을 해매고 발걸음이 엉키더라도 발을 힘껏 내딛고 앞으로!

김승환

김승환은 서울을 기반으로 활동하는 그래픽 디자이너다. AG 타이포그라피연구소 연구원을 거쳐 현재는 스튜디오 리모트에서 그래픽 디자이너로 일하고 있다.

ㅛ

한국어에서 'ㅛ(요)'는 명령, 청유, 설명 등의 뜻을 나타내는 종결 어미에 쓰이는 글자다. 다음 신호에서 좌회전하세'요', 과속에 주의하세'요', 정지하세'요' ….
그중 이 상황에 가장 들어맞는 명령문은 역시 "앞으로 가세요"다. 표지판을 따라가세요. 앞으로 계속 나아가세요. 다음 안내 시까지 직진입니다.

임영진

임영진은 서울에서 활동하는 그래픽 디자이너이다. 지금은 인하우스 브랜드 디자이너로 일하고 있다.

앗! 이 공간은 비어 있습니다. 그래도 우리는 여전히 앞으로 나아갑니다.

앗! 이 공간은
비어 있습니다.
그래도 우리는
여전히 앞으로
나아갑니다.

π

앗! 이 공간은
비어 있습니다.
그래도 우리는
여전히 앞으로
나아갑니다.

—

앗! 이 공간은
비어 있습니다.
그래도 우리는
여전히 앞으로
나아갑니다.

A-Z

A

'A'는 문자 및 사회 문화적으로서도 가지고 있는 의미가 방대하고, 다른 문자에 비해 그러한 것들이 더욱 부각되는 경향이 있다고 생각한다. 이에 'A'에서 연상되는 모티브적 이미지들을 철저히 배재하고자 했다. 'A'가 가지는 조형과 공간만을 활용해서 겹치고 재구성하기 위해, 'A'의 형태를 반복적으로 포착할 수 있는 텐세그리티 구조를 내세워 작업했다. 온전하고 본질적인 공간 'A' 그 자체에 매료되었으면 한다.

오은빈

오은빈은 커뮤니케이션 디자인을 전공하고 주로 그래픽 디자인, 출판, 전시와 관련된 작업을 해나가고 있다. 다양한 소재의 존재적 가치와 본질을 파악하고 이를 토대로 시각화하기 위한 방법론을 탐구하며 기반을 다지고자 한다.

앗! 이 공간은 비어 있습니다. 그래도 우리는 여전히 앞으로 나아갑니다.

B

C

C; Sea - See + 앞으로! = [?][?][?]/@@@/~~~/...
'C'를 소리 내어 읽었을 때 'Sea'와 'See'가 떠올라 '바다'와 '보다'를
이미지화했다.

우재영

우재영은 영남대학교 시각디자인학과를 다니다 현재 사회복무요원으로 군 대체
복무 중이며 틈틈이 디자인을 공부하기 위해 부단히 노력 중이다.

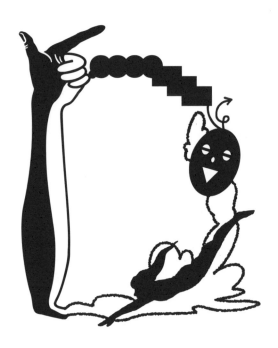

D

부여받은 공간 'D'를 각각 개성이 다른 이미지들로 채우고 싶었다. 그래서 전시 주제인 '앞으로!'를 상징하는 다양한 일러스트를 그려서 'D'를 이루게 했다. 우리들도 각자의 고유한 개성을 가지고 '앞으로!' 힘차게 나아가기를 바란다.

조수정

조수정은 서양화와 시각 디자인을 전공해 미술, 그래픽, 타이포그래피, 편집 디자인 등을 공부하고 있다. 형식과 물성을 실험하는 것에 관심이 많고 미술과 디자인을 유연하게 연결할 수 있는 디자이너가 되고자 한다. 최근에는 여러 디자인 워크숍과 도슨트 활동 등의 경험을 쌓고 있다.

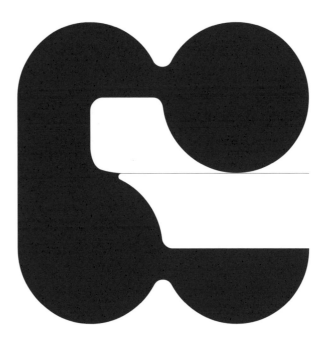

E

나에게 주어진 'E'라는 문자로 강한 느낌과 약한 느낌의 대비가 느껴지는 작업을
했다. 아주 굵은 외부의 'ㄷ' 획과 아주 가느다란 중간의 획이 만나 이루어 진 이
문자가 다른 낱자와 만나 어우러지며 보여줄 또 다른 대비가 기대된다.

박선정

박선정은 부산과 샌프란시스코를 기반으로 활동하는 그래픽 디자이너다.
브랜딩, 타이포그래피, 패키지 디자인 등의 전반적인 크리에이티브 작업을 하며
동아대학교에서 시각 미디어 디자인 관련 강의를 하고 있다.

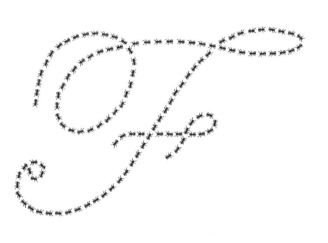

F

알파벳 'F'는 전시 주제어 '앞으로'를 영문으로 번역했을 때 'Forward'의 앞 글자이기도 하다. 앞으로 나아가는 것은 사람만이 아니다. 개미의 경우, 출발점에서 먹이가 위치한 곳까지 최단 경로를 선택해서 이동한다고 알려져 있다. 이를 바탕으로, 문자 'F'의 모양으로 개미들이 이동하는 경로를 표현하되, 필기체 글꼴(Cursive Font)을 활용해 최장 거리로 이동하게 했다. 앞으로 나아감에 있어 길을 돌아가는 것만큼 삶을 제대로 음미할 수 있는 방법도 없다고 생각하기 때문이다.

조예진

조예진은 개인 스튜디오 키트(kit)를 운영하는 기획자이자 디자이너. 최근에는 배리어 프리(Barrier-free)와 관련한 연구, 전시, 워크숍 등에 집중해서 활동하고 있으며, 2009년부터 현재까지 프로젝트 그룹 '아마추어 서울'(Amateur Seoul)을 함께 운영해오고 있다. 건국대학교, 동양미래대학교에서 편집 디자인, 실험 디자인을 주제로 수업을 진행하기도 한다.

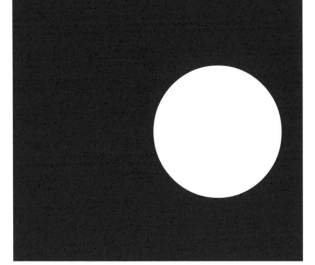

G

도형을 활용해 유연성을 담고자 했다. 사각형과 원은 어떤 모양으로든 변모할 수 있다. 뚫린 공간은 누가, 무엇을, 어떻게 채워가는가에 따라 다른 공간이 된다. 지난 학회 전시에 제출한 작품을 기반으로 앞으로 생성될 작품과의 연속성을 강조했다.

김시은

김시은은 대학원에서 그래픽 디자인을 공부하고 있다. 물성을 가진 재료를 다루며 다양한 형태를 만들어내는 것에 관심을 두고 있다. 평면과 입체를 오가는 작업을 하며 최근에는 'bodyspacetype' 워크숍을 기획했다.

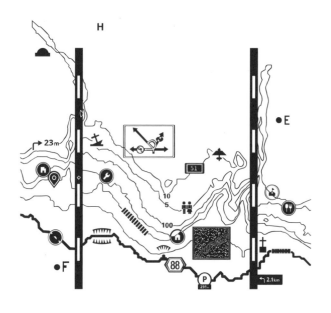

H

지도를 읽고 움직이는 경험의 요소를 사용해 'H'를 시각화했다.

이재원

이재원은 필라델피아 예술대학교와 예일대학교 미술대학원에서 그래픽 디자인을 전공했다. 졸업 후 미니애폴리스 워커아트센터에서 그래픽디자이너로, S/O 프로젝트에서 아트 디렉터로 일했으며 현재 서울여자대학교 시각디자인학과 교수로 재직 중이다.

앞으로 가는 중입니다.

임주연

임주연은 디자이너다. 글자와 편집 그리고 인쇄된 것들에 관심을 두고 있다. 한 번의 자퇴와 두 곳의 학부 졸업 후, 현재는 대학원에 재학 중이다.

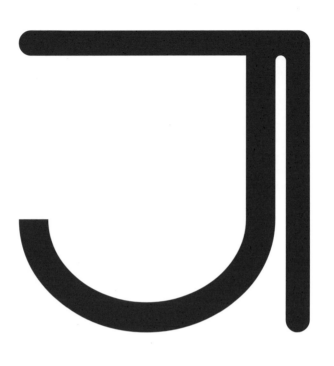

J

'앞으로 점프!'하는 'J'는 포물선을 그리며 위로 솟는 모양의 화살표와 닮았다.

박고은

박고은은 그래픽 디자이너이자 도시와 관련된 이야기에 관심이 있는
연구자이다. 현재는 디자인 스튜디오 머큐리얼을 운영하며, 대학에서
타이포그래피와 웹 디자인을 가르친다.

K

행성의 궤도는 타원형이다. 케플러는 완벽한 타원의 법칙을 발견하며 완벽했던 우주의 모양을 일그러뜨렸다. 앞으로 나아가는 'K'의 완벽한 타원.

홍소이

홍소이는 서울을 기반으로 활동하는 작가, 그래픽 디자이너다. 이미지-언어의 관계와 작동하는 방식에 관심을 두고 언어, 정체성, 신체의 문제를 드로잉과 그래픽으로 질문한다. 시적 디자인 방법을 연구하며 미술과 디자인 분야에서 활동한다.

안녕하세요.
저는 그래픽
디자이너이자
앱 개발자이자
아마추어
음악가로
활동하는
최규호입니다.
'L'을 부여받고
고민하던 중
'편지'와 '글자'를
뜻하는 단어
Letter가
생각나
글자 속 편지를
보냅니다. 누가 읽게 될지 모르는 편지지만,
언젠가 뵙게 된다면 반갑게 인사 나누고 싶어요.
편안한 하루 보내시고, 읽어주셔서 감사드려요!

최규호 드림

L

나는 'L'을 부여받아 '편지'를 뜻하기도 하고, '글자'를 뜻하기도 하는 단어 Letter를 떠올렸다. 누가 읽을지 모르는 설레는 마음으로, 이 폰트를 사용할 분들을 향해 '글자 속 편지'를 담아 보낸다.

최규호

최규호는 그래픽 디자이너이자 앱 개발자며 아마추어 음악가다. 그래픽 디자인 스튜디오 규호초이(Guho Choi)를 운영하며 책 디자인, 포스터 디자인 등의 디자인 프로젝트를 작업한다. 또한 책 제작을 위한 종이 사용량 계산 앱 페이퍼맨(Paperman)을 개발, 디자인, 운영하고 있다.

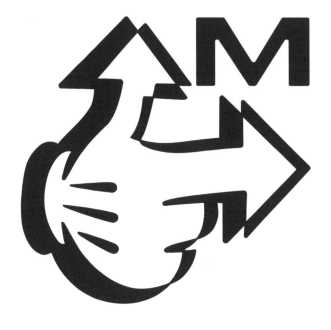

M

미키 마우스(Mickey Mouse) 손이 앞으로 가는 모습에서 M과 앞으로라는 콘셉트를 담으려 했다.

허민재

허민재는 로드아일랜드 디자인스쿨과 영국 왕립예술대학에서 그래픽 디자인을 전공하고 뉴욕과 런던에서 디자이너로 활동하다 귀국해 2012년 스튜디오 더블디를 설립했다. 더블디는 현대자동차, 기아, CJ올리브영, 한화, 월트 디즈니, 아모레퍼시픽, 신세계백화점 등 다양한 기업과 협업했다. 그는 '국제 타이포그라피 비엔날레 2017'에서 책임 큐레이터를 역임하고 2018년 독일 뮌헨 디자인 뮤지엄에서 열린 'Korea Design + Poster' 전시에 참여한 바 있다. 현재 더블디의 크리에이티브 디렉터이자 홍익대학교 시각디자인과 교수로 활동 중이다. 『비애티튜드』의 발행인이기도 하다.

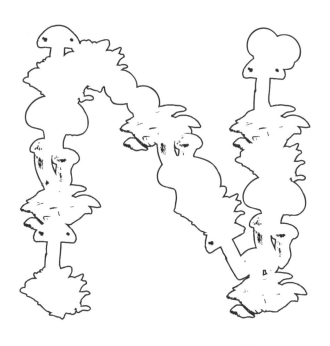

N

내가 부여받은 공간 'N'은 버섯을 발견할 수 있는 산책로다. 자유의 배치 속에서 버섯의 움직임을 마주칠 수 있기를 바란다.

권수진

권수진은 서울을 기반으로 활동하는 그래픽 디자이너다. 경계 없는 시각 언어에 관심을 가지며 다양한 매체를 유연하게 오가는 디자인을 하고자 한다. 질문하고, 읽고, 또 읽고, 쓰고, 실험하고, 다시 생각하는 것을 반복하고 있다.

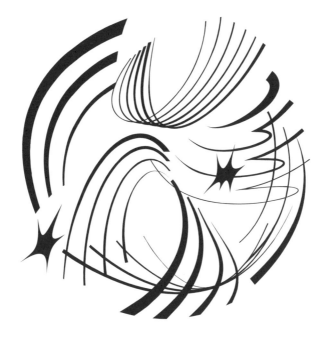

O

내가 부여받은 공간 'O'를 활용해 스스로 에너지를 생성하며 춤을 추듯 '앞으로'
나아가는 역동성을 표현했다. 'O'의 공간을 통해 쉼 없이 자생하는 폰트의
생명력이 전달되기를 바란다.

정현주

정현주는 그래픽을 기반으로 다양한 영역을 탐구하는 디자이너다. 일상의
단편을 쪼개어 시각언어로 표현하는 작업을 즐겨 한다.

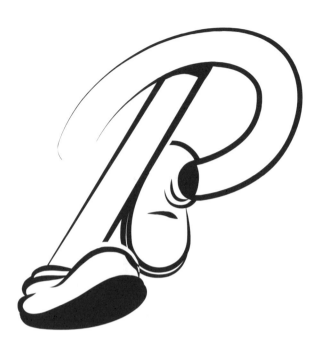

P

부여받은 문자 'P'를 통해 작품의 주제인 '앞으로'가 직관적으로 인식되도록
표현하는 것이 목표였다. 'P'를 작성할 경우, 생기는 두 획[I +)]을 사람의 두
다리와 연결시키고 획의 맺음에 발을 붙여 다리가 한 방향으로 달려가는 것을
형상화했다. 또한 달리는 듯한 속도감을 표현하기 위해 글자를 기울여 표현했다.

이우주

이우주는 서울을 기반으로 활동하는 그래픽 디자이너다. 내포하는 의미를
어떤 이에게, 어떻게 전달할 지를 중요하게 여기는 디자이너다. 브랜딩, 그래픽
디자인과 아트 디렉팅으로 활동하고 있다.

Q

나에게 주어진 공간인 'Q'는 의문의 공간이기도 하다. 이 의문의 공간을 뚫고 해답을 찾아 앞으로 전진하려는 'Q'를 표현했다.

강승연

강승연은 안그라픽스, 디자인이가스퀘어, 지직티엠씨에서 디자이너로 다양한 디자인 분야에서 활동해왔으며 현재 쿤스트엔디를 운영하며 디자이너들의 활동을 구술채록으로 모으는 연구를 하고 있다.

R

우리는 앞으로 나아가려면 용기가 필요하다. 새롭게 다시 시작할 때, 혹은
새로운 시작을 할 때! 그럴 때 우리 마음속에 갇혀 있는 용기와 여러 마음을
깨워주자. 웅크려 있지 말고, R을 깨고 앞으로 나아가자. '앞으로!'

묘언쿤

즐거움을 좇아 여행하고 도전하는 디자인 학도 묘언쿤. 타이포그래피, 브랜딩,
그래픽 디자인에 관심이 많다. 생활 곳곳에서 발견되는 여러 글자들을 수집하는
것을 좋아한다. 언젠가는 자신이 만들어 낸 디자인이 어딘가에 걸려있기를
기대하며 열심히 나아가고 있다.

S

The variability of 'S' is presented in static movement. 'S'의 가변성은 정적인 움직임으로 표시됩니다.

James Chae

제임스 채는 현재 서울에서 거주하는 교포 디자이너다. 디자인 작업을 하면서 교육자로 활동하고 있다. 홍익대학교 디자인컨버전스전공 조교수로 있으며 상업과 예술 사이에 디자인과 디자이너의 역할을 고민하고 있다.

T

디자이너의 관점으로, '앞으로!'를 상징하는 것이 무엇이 있을까를
이야기한다면, 나는 'command+d'가 있다고 하겠다. 이 단축키는
일러스트에서 적용되는데, 대지 위 무언가를 option 버튼과 함께 클릭하고
원하는 만큼 끌어당기면 그 무언가는 복사된다. 이제 복사된 무언가는
'command+d'와 함께 동일한 간격으로 중복된 시퀀스처럼 앞으로! 나아간다.
그렇게 앞으로! 나아간 무언가는 중첩되어 글자 'T'가 되는 결과를 보여준다.

김여호

김여호는 서울을 기반으로 활동하고 있는 그래픽 디자이너. '디자이너가
무엇으로 사회 간에 소통을 꾀할 수 있을까'를 끊임없이 고민하고, 보다 더 나은
세상을 향해 행보하며 나아가는 실천의 태도를 지니고 있으며, 주로 포스터, 책,
웹사이트, 전시, 브랜드 아이덴티티, 모션 등의 작업을 수행하고 있다.

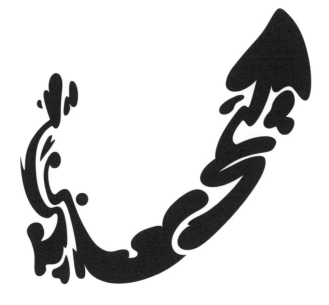

A–Z

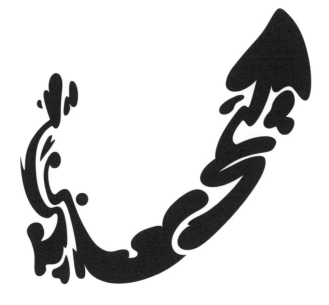

U

내가 부여받은 공간 'U'를 활용해 달려가는 사람과 위를 향해 꺾이며 올라가는 화살표를 담은 작품이다. 지금이 힘들어도 앞으로 성장할 우리를 응원하는 메시지를 주고 싶다.

조다은

조다은은 영남대학교 시각디자인학과 학부생이며 현재 3D 그래픽 회사에서 인턴 생활을 하고있다. 학부 수업, 외부 프로젝트, 전시에 참여하며 3D와 영상, 그래픽에 대해 공부하고 있다

1

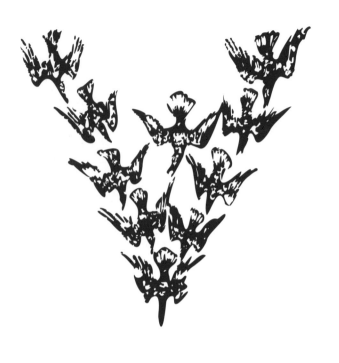

V

이맘때 보이는 철새들은 이동할 때 수십 마리씩 'V'자 대형을 이룬다. 에너지 소모를 최소화하기 위한 행동이다. 혼자 날 때보다 'V'자 대형을 이뤄 날 때 심장 박동과 날갯짓 횟수가 11~14% 감소한다는 사실! 우리 다 함께 모두 같이 앞으로.

김현지

김현지는 그래픽과 글자체 디자이너다. 최근 출판사 qp를 꾸려나가고 있다. "신나는지 낯선지 긴 기간 유의미한지 질문합니다."라는 문장으로 본인을 소개한다.

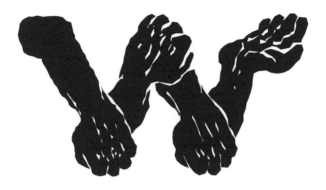

W

앞으로 나아간다는 것은 머물러 있는 과거를 지나, 존재하지 않는 현재에 도달한다는 것을 의미한다. 그 필요성을 느끼기 전까지는 규칙속에 갇혀 앞으로 나아간다는 착각과 함께 자신도 모르게 과거의 행동을 반복하고 있을 확률이 높다. '앞으로!'라는 주제와 전달받은 문자 'W'에 연관된 다양한 메타포가 떠올랐으나 그렇게 과제를 해치워 버린다면 그건 다른 의미로 앞으로 간다는 것과 거리가 멀다고 생각했다. 동시에 디자인이라는 언어에 어울리도록 예술 세계에 갇히지 않은 직관적인 메타포가 필요했다. 그 지점에서 고민 중이던 어느 날, 소속되어 있는 단체에서 기성적이며 콘크리트 향이 나는 공문을 전달받았고, 그 공문에 당당히 반론하는 용기 있는 인원이 나타났다. 결과론적으로 그가 바꾼 것은 없으나. 많은 사람이 그 공문에 오류가 있다는 것을 깨달으며 나 역시 그 행위에 영감을 받기에 충분했다. 물론 지독히 내 기준이다. 기성적이고 완벽한 규칙을 반론하는 행동은 규격을 파괴하며, 좋든 나쁘든 생각을 다음 단계로 도달하게 하는 움직임으로 작용한다. 일련의 과정을 경험하며 내가 'W'에 담고 싶었던 '앞으로'는 직선의 운동 형태가 아닌. 규칙과 구시대적 착오에 저항하는 운동의 형태로 '앞으로'를 표현하고자 했다. 'W'의 첫 획부터 네 번째 획까지는 주먹을 쥐여주어 긴장되고 반복되는 규칙의 형태를 인간의 형태로 표현했고. 마지막 다섯째 획을 질문의 제스처로 표현함으로써. 그 굴레를 깨는 간단한

W

운동을 시각적으로 표현하고자 했다. 무한정 이어질 것 같은 규칙성 있고 견고한 형태를 반론이라는 운동의 형태로 매듭지은것으로 글자를 조형했다. 또한, 불안한 선 처리를 통해 기성적인 반복이든, 질문의 운동이든 어떤 것도 정확한 정답은 없다는 의미를 나타내고자 했다. 앞으로 나아가는 일은 유토피아로의 도달이 아닌. 정답이라고 생각했던 불합리한 강요와 규칙에 질문을 던지는 형태라고 생각한다. 정답은 아무도 모른다, 다만 우리는 우리가 옳다고 생각하는 신념을 가지고 앞으로 나아갈 뿐이다.

황인검

그냥 디자이너이다.

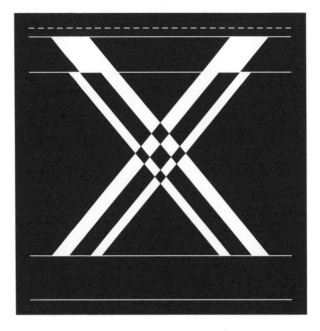

X

주어진 라틴문자 'X'는 글꼴 전체 디자인의 중심이 되면서 미적 양식과 분위기를
좌우하는 엑스-하이트를 결정하는 기준 문자로 기능한다. 다른 문자들의
디자인 역시 이 기준을 토대로 앞으로 더 진행될 수 있기에 'X'는 한 가족의
글꼴 안에서 기준점이라는 기능적이면서도 상징적인 성격을 지니고 있다고 할
수 있다. 본 디자인에서는 이러한 '기준'의 측면을 은유하고자, 문자를 디자인
할 때 그 기초와 뼈대가 되지만 일반적으로 최종 결과물에서는 보이지 않는
안내선을 글꼴 디자인에 그대로 포함했다. 아울러 '엑스-하이트'를 강조하도록
대·소문자를 하나의 글자 공간에 동시 포함했다.

어민선 · 구본혜

어민선은 메릴랜드예술대학교(MICA) 교수이자 뉴욕 브루클린 기반
디자이너다. 이전에는 뉴욕시립대학교에서 겸임교수로, 2 × 4에서 디자이너로
일했다. MIT, 하버드건축대학원 등과의 협업을 통해 통합적인 디자인 방법론을
확장-탐구해 오고 있으며 파슨스디자인대학, 홍익대학교 등에서 객원 비평,
강연, 국제 워크숍을 이끌었다. 로드아일랜드디자인대학원과 국민대학교

X

시각디자인학과에서 공부했다. 구본혜는 뉴욕 브루클린을 기반으로 활동하는
디자이너다. 현재 브루클린뮤지엄에서 일하며 최근 《Oscar yi Hou: West
of sun, east of moon》, 《María Magdalena Campos-Pons: Behold》
등의 전시 아이덴티티를 디자인했고, 로컬 커뮤니티와 여성 리드 비지니스를
돕는 데 관심이 있다. 메릴랜드예술대학교에서 강의 및 객원 비평을 진행한
바 있고, 로드아일랜드디자인대학원과 동덕여자대학교 산업디자인학과에서
공부했다.

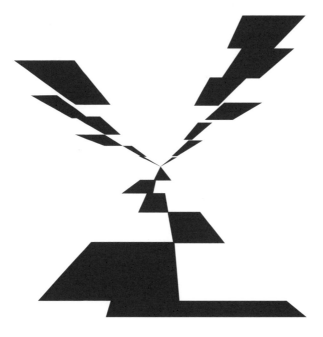

Y

본 작업에서 'Y'는 중앙으로 빨려들어가는 듯, 속도감을 보여준다. 시계 초침을
모티브로한 그리드 위에서 조형적인 실험을 통해 시간의 물리적 형태를
탐구했다. 매 순간은 내일로, 앞으로 나아간다.

강지산

강지산은 서울을 기반으로 활동하는 독일 출생의 그래픽 디자이너이다. 학업과
함께 출판 및 패션업계 등 다양한 분야에서 활동하며 내공을 쌓고 있다.

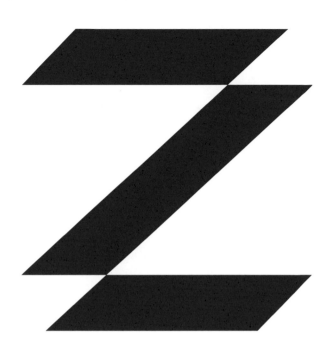

Z

내가 부여받은 공간 'Z'는 선이 면으로 느껴지도록 두께감을 주어 속도감과 공간감을 느낄 수 있게 표현한 작품이다. 끝이자 시작인 'Z' 폰트에서 앞으로 나아갈 원동력을 얻길 바란다.

배영미

배영미는 부산에서 활동하는 그래픽 디자이너다. 대학 출판사에서 브랜딩과 출판 기획, 편집 디자인을 업으로 삼고 있다. 시각 디자인 전공으로 타이포그래피와 지역 서체, 버내큘러 디자인 등을 두루 연구한다. 현재 부산대학교에서 박사 과정을 수료하고 학위 논문을 쓰는 데 매진하고 있다.

a–z

AA

a

'A'는 라틴 알파벳의 첫 번째 글자이자 '하나'를 나타내는 관사로 최상위에 놓인 단독자이다. 그래서 외롭다. 친구가 필요하다.

황상준

황상준은 서울을 기반으로 활동하는 그래픽 디자이너다. 이화영과 함께 '보이어'라는 이름으로 크고 작은 디자인 프로젝트를 수행하는 한편 성신여자대학교에서 그래픽 디자인과 타이포그래피를 가르친다.

b

부여받은 글자 'b'가 가진 소리를 의미로 사용하는 대상을 표현함으로써 해당 문자를 사용할 때는 오히려 의미를 소리로 쓸 수 있도록 해 소리글자가 가진 애초의 상형의 과정을 뒤집어보려는 시도로 보아주면 좋겠다.

민병걸

민병걸은 타이포그래피를 기반으로 한 그래픽 작업을 해왔으며, 최근에는 활자와 같이 모듈을 활용해 조합과 확장이 가능한 그래픽 시스템 또는 입체적인 구조를 이용해 확장해나갈 수 있는 구조체를 만드는 것에 관심을 기울이고 있다.

앗! 이 공간은 비어 있습니다. 그래도 우리는 여전히 앞으로 나아갑니다.

c

d

라틴문자권의 옛 글자인 블랙레터를 부분적으로 픽셀화해 과거와 현대를 한 글자안에서 조화롭게 디자인했다. 우리가 딛고 일어설 과거가 있기에, 앞으로 나아갈수 있지 않을까.

장연준

장연준은 서체 디자이너다. 말은 없지만 시끄러운 바이크를 타고 다닌다. 현대카드, 삼성고딕, 디아블로4 등 굵직한 프로젝트들로 포트폴리오를 채워가는 중. 느슨한 타이포그라피씬에 긴장감을 주고 싶다.

e

할당된 공간을 가득 차지한 매듭은, 로마자 중 가장 빈도 높게 쓰여지는 'e'의
자리를 빌려 영역의 확장을 꾀한다.

나준흠

나준흠은 서울에서 활동하는 일러스트레이터, 그래픽 디자이너다.
홍익대학교에서 시각 디자인을 공부하며, 다매체적인 접근으로 디자인을
수행한다.

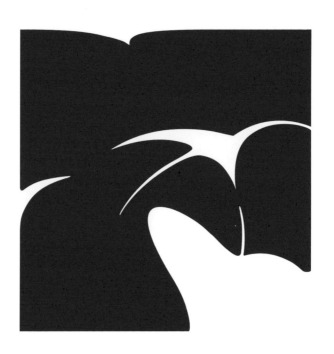

f

내가 부여받은 공간 'f'를 활용해 뛰쳐나오려는 무언가가 움직이는 역동적인
모습을 그려낸 작품이다. 무언가는 'f'의 속공간을 찢어 나오려는 듯한 모습을
보인다. 이는 화살표 기호의 모습과도 비슷하게 보일 수 있다. 이 작품으로
만들어진 최종 폰트에서 방해물을 찢고 앞으로 나아가려는 역동성을 보여주길
바란다.

유지율

유지율은 서울을 기반으로 활동하는 그래픽 디자이너다. 이화여자대학교
디자인학부에 재학 중이며, 브랜딩과 타이포그래피, 편집 디자인을 학습한다.
주로 작은 단위의 결합으로 만들어지는 그래픽을 중심으로 개인 작업을
진행했으며, 최근에는 낯설게 하기라는 기법을 실험하고 있다.

```
<--  _  < >_  ^ _< >_   _< >_   _< >_   _< >_  ^ _<->_    -->
<-- <_  ↖ _>|<_  ↑ _><_  ↑ _><_  ↑ _><_  ↑ _>|<_ ↗ _>  -->
<--  <_,_> ¦ <_,_>  <_,_>  <_,_>   <_,_> ¦ <- ->   -->
<----- _ --↖00000000000000000000000000↗-- _  ----->
<--  _< >_  00000000000000000000000000000 _< >_   -->
<-- <_ ← _>0000000000000    00    0000<_ → _>  -->
<--  <_,_> 000000000        000 0000 <_,_>  -->
<----- _ --0000000  00000000    0000000-- _  ----->
<-- _< >_  000000  0000000000   000000 _< >_  -->
<-- <_ ← _>00000    0000000000   000000<_ → _>  -->
<--  <_,_> 00000    000000000  0000000 <_,_>  -->
<----- _ --000000    000000  00000000-- _  ----->
<--  _< >_  0000000         00000000000 _< >_   -->
<-- <_ ← _>000000  00     00000000000000<_ → _>  -->
<--  <_,_> 00000   0000000000000000000000 <_,_>  -->
<----- _ --000000              000000-- _  ----->
<--  _< >_  00000000              0000 _< >_   -->
<-- <_ ← _>000000  0000000000000   0000<_ → _>  -->
<--  <_,_> 0000       000000000000  00000 <_,_>  -->
<----- _ --0000000       000000000  000000-- _  ----->
<--  _< >_  00000000              00000000 _< >_   -->
<-- <_ ← _>0000000000         00000000000<_ → _>  -->
<--  <_,_> 0000000000000000000000000000000 <_,_>  -->
<----- _ --↙00000000000000000000000000↘-- _  ----->
<--  _< >_ ¦ _< >_  _< >_   _< >_   _< >_ ¦ _< >_   -->
<-- <_ ↙ _>|<_  ↓ _><_  ↓ _><_  ↓ _><_  ↓ _>|<_ ↘ _>  -->
<--  <_,_> v <_,_>  <_,_>  <_,_>   <_,_> v <_,_>    -->
```

g

Go forward, backward, or sideways.

김민주

김민주는 그래픽 디자이너로 브랜딩, 출판, 전시뿐 아니라 한국
디자인 아카이브에 관심을 가지고 연구하고 있다. 현재 홍익대학교와
인천가톨릭대학교에서 디자인을 가르친다.

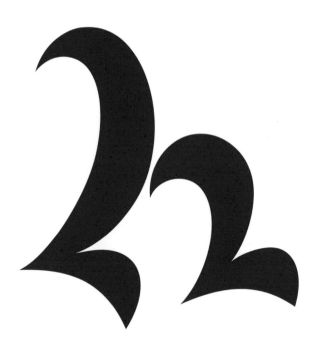

h

내가 부여받은 공간 소문자 'h'는 굵은 획이 휘어지고 곡선적인 형태를 통해 앞으로 걸어가는 다리와 발을 표현했다. 최종 작품, 폰트에는 뚜벅뚜벅 걸어가는 다리로 한걸음씩 앞으로 내딛는 힘찬 에너지가 느껴지기를 바란다.

정소휘

정소휘는 서울을 기반으로 활동하는 디자이너이다. 서체 디자인 회사를 재직 중이며, 브랜딩과 그래픽, 모션, 서체 디자인을 두루 작업하며 다양한 디자인 분야를 탐구하고 있다.

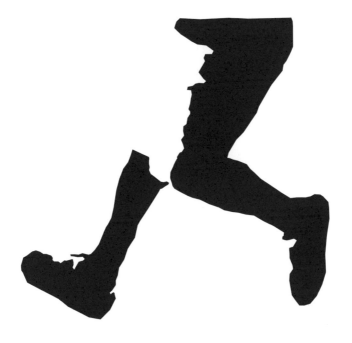

i

공간 'i' 안에 반바지에 운동화를 신고 경쾌하게 걸음을 내딛는 모습을 담았다. 폰트 크기를 이리저리 조절하여 기호 또는 이미지로 마음껏 활용할 수 있기를 바란다.

이신우

이신우는 한국에서 활동하는 그래픽 디자이너다. 타이포그래피와 인쇄 매체를 주로 다루며 그 밖의 작업에도 호기심을 갖고 이것저것 시도한다. 다양한 성향을 가진 동료들과의 협업을 즐긴다. 뜨개를 하고 글을 쓰며 남는 시간을 채운다.

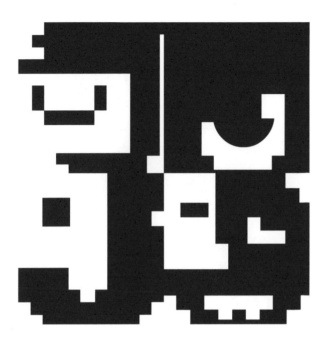

j

알파벳 'J'는 네 번째로 사용 빈도가 낮은 글자다. 하지만 사람 이름과 성씨에는 매우 흔하게 쓰이고 있다. 한국에서는 김아무개씨로 통하는 John(존)의 철자를 쓸 때 개성을 심어줄 수 있는 딩벳을 디자인했다.

이채영

이채영은 서울을 기반으로 활동하는 그래픽 디자이너다. 한글 레터링, 활자 디자인, 디지털 디자인, 모션 그래픽 등을 시도해보고 있다. 국민대학교 테크노디자인전문대학원(TED)에서 공부하고 있다.

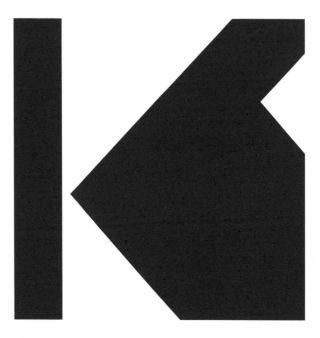

k

서체 '사봉'(Sabon)의 알파벳 'K'를 일부분 확대한 모양. 오래전 '사봉'을 제작한 이의 행보와 그가 만든 서체로 전시 주제를 풀어내려 했다.

이건하

홍익대학교 대학원에서 시각디자인을 전공하고 PaTI 더배곳 과정을 마쳤다. 그래픽 디자인 스튜디오이자 출판사 GRAPHICHA를 운영한다. 대학에서 타이포그래피를 가르치며, 비정기적으로 발행하는 디자인 매거진 『Q.t』를 제작한다.

I

문자를 받았을 때, 'I'(대문자 아이)인지, 'l'(소문자 엘)인지 알 수 없었다. 바코드 닉네임처럼 모습을 숨기기 위해 Adobe illustrator script를 통해 형태적으로 유사한 'I'와 'i'와 '!'를 마구잡이로 일렬 배치하고 그 사이에 무작위로 'l'를 두었다. 숨어버린 'l'를 찾아보자.

신재호

신재호는 브랜딩과 미디어 아트를 중심으로 활동하는 그래픽 디자이너다. 홍익대학교에서 시각디자인을 공부했고 안그라픽스에서 디지털 미디어 기반의 프로젝트를 진행했다. 문자, 데이터, 모션에 관심을 가지고 느슨한 제어를 통한 우연의 결과물을 지향한다.

m

소문자 'm'은 산등성이를 닮았다. mountain 첫글자가 'm'이라 그런 생각이
드나? 높고 어지러운 갈래길을 지나서 '앞으로'.

권기홍

권기홍은 서울에서 활동하는 그래픽 디자이너이며 브랜딩, 매거진 디자인을
좋아한다. THE-D의 크리에이티브 디렉터이며 인하대학교에서
퍼블리케이션 디자인을 가르친다.

₩1234567890-=~!@#$%^&*()_+[]{};',./<>?:"|\ ㅁㄴㅇㄹㅎㅗㅓㅏㅣㅋㅌㅊㅍㅠㅜㅡㅡㅃㅉㄸㄲㅆㅒㅖqwertyuiopasdfghjklzxcvbnmQWERTYUIOPASDFGHJKLZXCVBNM

n

하나를 위한 모두, 모두를 위한 하나.

슬기와 민

슬기와 민은 서울 근교에서 일하는 그래픽 디자이너다. 최성민은
서울시립대학교에서, 최슬기는 계원예술대학교에서 타이포그래피와 그래픽
디자인을 가르친다.

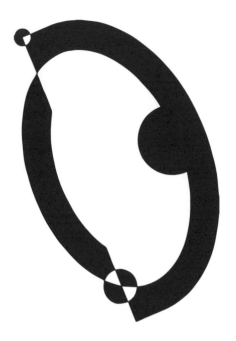

o

한 점에서 같은 거리에 있는 점을 연결한 일반적인 원형이 아닌 '앞으로'
굴러가는 원의 원주 위 한 점이 그려내는 그 궤적, 사이클로이드(cycloid)
곡선 두 개를 붙여 'o'를 만들었다. 또한 알파벳 'O'가 눈(eye)을 뜻하는
페니키아어에서 기원했다는 사실에 착안해 '앞'을 바라보는 시선의 표현을
더했다. 묵묵히 앞으로 굴러가는 원처럼, 평온하게 앞을 바라보며 나아가는
우리가 되면 좋겠다.

하재민

하재민은 파주와 서울을 오가며 일하는 그래픽 디자이너.
매뉴얼그래픽스에서 디자이너로 일하고 있다.

p

내가 부여받은 공간은 'p'이다. 소문자는 대문자에 비해 상대적으로 귀여운 느낌이 난다. '앞으로'라는 주제를 염두에 둔 채 P로 시작하는 단어 중 가장 먼저 떠오른 세 가지는 펭귄, 플레이, 플레이스였다. 나는 세 가지의 단어를 가지고 '앞으로'를 표현했다. 행진 중 만난 펭귄은 '안녕!'이라며 인사를 건넨다.

김효진

김효진은 그래픽과 브랜드의 경계를 넘나들며, 의미 있고 유연한 디자인을 추구한다. 글자와 그래픽을 기반으로 한 아이덴티티를 디자인한다.

q

부여받은 소문자 'q'를 줄 서기라는 뜻의 'queue'라고 가정한다. 글에서
누적되는 'q'는 줄 서 있는 사람의 집합체로 나타난다. 글을 읽어 나감으로써
줄의 제일 앞이자 끝으로 향하는 여정을 경험할 수 있다. 줄의 앞으로 나아가며
때론 기대에 부푼, 때론 초조한, 때론 따분한 기다림의 미학을 느껴보자.

지민아

지민아는 앞으로 디자인을 계속할 것이고, 좋아할 무언가를 끊임없이 발견하고
자신의 것으로 만들 것이다. 앞으로 다정한 사람이 되기 위해 노력할 것이고,
건강해질 것이다.

r

검고 흰 것, 각진 것과 둥근 것이 공존한다.

이름

이름은 책을 매개로 작업하며 그래픽 디자인을 기반으로 전시와 출판
활동을 지속한다. 홍익대학교에서 시각 디자인과 예술학을 전공했으며,
민음사 출판그룹 사이언스북스 북디자이너를 거쳐 현재 서울시립대학교
디자인전문대학원에 재학 중이다.

s

각진 문자의 형태에서부터 유선형으로 변화해온 알파벳 's'의 특성을 담았다.
지면이라는 수면을 유려하게 흐르는 획의 이미지를 떠올려 옮기며, 획을 긋는
방향에 저항하는 흐름도 표현해보았다.

양다휘

양다휘는 대전에서 활동하는 디자이너다. 편집과 북 디자인 중심의 작업을
해왔으며, 로컬 영역에 지속적인 관심을 가지고 지역 디자이너의 역할을
고민하며 연구와 활동을 펼쳐나가고 있다.

t

소문자 't'의 이탤릭 형태를 활용해 앞으로 빠르게 날아가는 물체와 주위로
퍼져나가는 충격파를 표현했다. 별 또는 우주의 이미지가 떠오르도록 반짝이는
입자를 그래픽 요소로 사용했다.

양도연

양도연은 플라스트(Plast) 디자인 스튜디오를 운영하고 있다. 아이덴티티, 편집
디자인, 모션 그래픽, 3D 그래픽, 사이니지, 구조물 설계 등 다양한 프로젝트를
다루며, 휴먼 스케일의 공간에서 그래픽을 물성화하는 이슈에 관심이 많다.

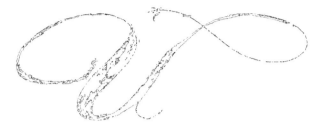

u

나의 영역 'u'에서 진동하는 바람의 형태로 에너지와 움직임을 표현하고자
한다. 바람은 어떤 방향으로든 끊임없이 나아가는 성질을 지니며, 멈추지
않고 전진하는 자연의 현상을 상징한다. 이와 같은 의미를 내포해 나의 영역은
바람처럼 지속적으로 발전하고 전진하길 희망한다.

천예지

천예지는 독일 함부르크를 기반으로 활동하는 그래픽 디자이너다. 현재
함부르크 국립미술대학교(HFBK University of Fine Arts Hamburg)에서
학부 재학 중이다.

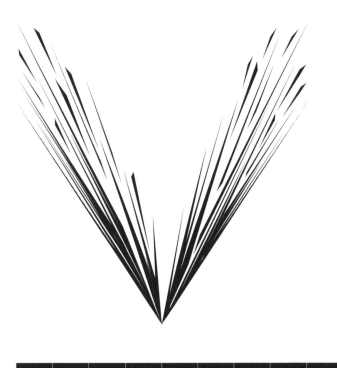

V

부여받은 'V'의 두 라인은 각각의 미래로 나아가는 방향과 도전의 길을 상징한다. 미래를 향한 움직임과 에너지는 '폭발'과 같다고 생각한다. 폭발적인 에너지를 'V'로 표현했다.

박지현

박지현은 대학에서 학생들을 가르치며, 실험적이고 제한이 없는 다양한 영역에 비주얼 아티스트로 활동 중이다. 최근에는 CHATGPT와 MIDJOURNEY 프로그램을 활용해 전통적인 예술의 경계를 뛰어넘든 새로운 시각적 경험을 탐구하고 있다.

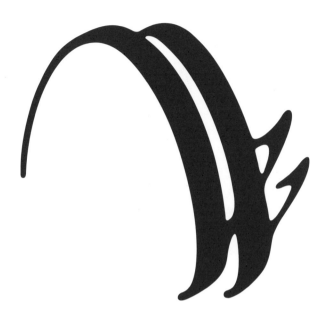

w

앞으로 나아가기 전 뒤를 돌아 보는 것도 중요하다고 생각했다. 'w'가 다양한
표기 방식을 가졌던 과거의 모양들을 천천히 훑어 내려갔다. 'w'만큼 정다운
글자가 있을까? `w'를 보며 단어 'with'가 자연스럽게 떠올랐다. 두 개의 문자가
나란히 놓여 하나의 형태로 새롭게 거듭났다는 것을 이야기하고 싶었다.

김경수

서울에서 활동하는 1인 프리랜서 그래픽 디자이너이다. 전시 및 공연
아이덴티티 그래픽과 출판물, 웹 등을 디자인한다. 임의의 상황을 가정하고 그
안에서 이루어지는 우연적인 모습들을 관찰하는 것에 흥미를 느낀다.

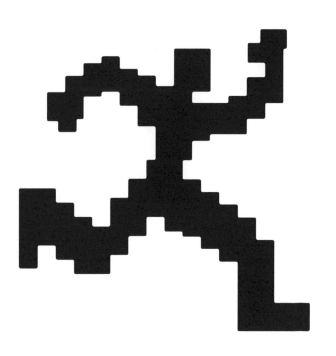

x

동남아시아 여러 지역의 직조된 천에는 도트 이미지라 불러도 좋을 만한 사각형 격자 이미지를 많이 볼 수 있다. 이러한 직조 이미지에는 대체로 각 민족의 생활상이 담긴다. 이런 배경에서 앞으로 나아가는 사람을 'x'에 담았다.

노성일

노성일은 그래픽 디자이너이자 동남아시아 시각 문화 연구자다. 작은 책들의 집 '소장각'을 운영하면서 낮에는 책을 만들고, 밤에는 동남아시아를 덕질한다.

y

마이클 잭슨은 〈스무스 크리미널〉 뮤직비디오에서 발을 바닥에 붙이고 몸을 45도 앞으로 기울였다 일어나는 린 댄스(lean dance)를 선보였다. 내가 받은 'y'를 쳐다보다가 그 춤이 떠올랐다.

유윤석

유윤석은 이화여자대학교 디자인학부의 전임 교수이다. 프랙티스의 디자이너로 활동해왔으며 스튜디오를 열기 전, 서울과 뉴욕에서 경력을 쌓았다.

넘어져도다시

넘어져도다시

넘어져도다시

z

앞으로 나아가기 위해 가장 중요한 '넘어져도 다시' 일어나는 태도를 표현했다.
이 폰트를 사용할 모든 사람들이 목표한 것들을 이루기 위해 넘어져도 다시
일어날 수 있는 힘을 갖게 되길 바란다.

오세현

오세현은 부천을 기반으로 활동하는 그래픽 디자이너다. 한글 서체, 한글 레터링
등을 주로 연구 및 디자인하며, 레터링 디자인 스터디를 진행하기도 한다.

그외

'_' 는 앞을 위한 선이 되었다.

신동윤

신동윤은 서울을 기반으로 활동하는 융합 디자이너이다.

-

hyphen, minus-sign, dash, bullet 등 다양한 역할을 대체할 수 있는
hyphen-minus(uni002D) 글리프는 사실 참 애매한 형태다. 어느 역할에도
꼭 들어맞지는 않는 형태이기 때문이다. 그런 와중에도 일당백하는 hyphen-
minus의 공간에 그가 대신하고 있는 다른 글리프를 초대해 함께 어울리도록
해봤다.

정태영

정태영은 한국의 타입 디자이너다. 현재는 산돌에 소속되어 사람들이 폰트를
쉽게 만들고, 쉽게 사용할 수 있도록 한글과 폰트를 연구하고 있다. 독립 타입
디자이너로도 활동하며 〈별똥〉(2017), 〈대나뭉〉(2023)을 출시했다.

,

'' 를 부여받았습니다. 저는 말이 느린 충청도 사람입니다. 그래서 말에 쉼표가 많습니다. 저에게 '' 는 말이 되지 않는 99퍼센트에서 멈춰 서서 말이 되는 말을 하기 위해 남아 있는 1퍼센트의 낱말을 찾는 형이상학적 옹알이입니다. 옹알이가 관자놀이를 뚫고 나와 시각화되었을 때는 유사 이런 모습입니다.

서동진:(주)랜스

(주)랜스 영업·운영팀 서동진입니다. 플래닝 & 디자인 전문 법인회사 '랜스'(LANDS)는 웹, 영상, 매거진, 북 디자인, 광고 대행 등 다양한 분야의 최고 수준 전문가와 유기적 협업을 수행하는 합리적인 대행사입니다.

;

부여받은 ';'에 생명을 불어넣었다. 위아래 둘로 나눠져 있지만 함께 하나의
모습으로 완성되는 세미콜론은, 서로 힘을 합쳐 앞으로-앞으로 즐겁게
전진한다.

양정은

양정은은 서울을 기반으로 활동하는 그래픽 디자이너이자 일러스트레이터,
아트 디렉터이다. '사물의언어' 디자인 스튜디오를 운영하며, 대학에서 겸임
교수를 역임했다.

:

내가 부여받은 ':'은 문장을 끝내는 온점과 달리 경계를 짓고 연결하는 역할을
한다. 이는 인류의 끝과 시작을 연결해주며 '앞으로!'라는 주제와 알맞는
'프로메테우스'와 같아, 점성술 알파벳의 조형적 요소를 활용했다.

박보근

박보근은 타이포그래피와 모션 그래픽을 통해 상상력을 전달하는 디자이너다.
브랜딩, 퍼블리케이션, 전시와 공간 등의 분야에서 다양하게 활동하고 있다.
주로 모노톤을 이용해 글자나 도형의 조형적인 요소를 다루며 독자에게 생각할
거리를 만들어주는 작업을 좋아한다.

!

'!'의 공간 안에 '!'와 '1'이 공존하기에 두 기호를 섞어 앞으로 나아가며 좋아하는
새로은 감탄사를 만들고자 했다.

김성훈

김성훈은 서울을 기반으로 활동하는 그래픽 디자이너이다. 타이포그래피를
바탕에 둔 그래픽 디자인을 시작으로 이미지, 아날로그와 디지털의 경계를
넘어 다양한 시각 언어를 의사 소통의 수단으로 사용하는데 관심을 갖고 있다.
그래픽 디자인, 편집 디자인, 전시 디자인, 정보 디자인, 사이니지 디자인 및
브랜드 경험 디자인을 포함하는 여러 분야에 걸쳐 디자인의 경계를 넘어 다양한
범위의 디자인 작업을 시도하고 진행하고 있다. 경기대학교에서 브랜딩을,
한양대학교에서 타이포그래피를 가르치고 있다.

정오인가요 () 버스에 오를 시간인가요 () 사람들 좀
보시겠어요 () 많은 사람들 틈에 끼었나요 ()
웃긴가요 () 저 사람 좀 볼래요 () 모자를 빙 둘렀나요
() 웃긴가요 () 발을 밟았나요 () 다른 사람이
그랬나요 () 서로 뺨을 때리나요 () 확실한가요 ()
그 사람인가요 () 잘못 본 건 아닌가요 () 아닌가요
() 누군가 로마광장을 이리저리 돌아다니나요 () 다른
남자랑요 () 이 사람이 말하는 걸 똑똑히 보시겠어요
() 단추를 하나 더 달고 싶나요 () 정말인가요 ()
외투에다가요 () 그 사람 외투에요 () 그럼 이만
앞으로 가주시겠어요 ()

?

부여받은 '?'를 레몽 크노의 「문체 연습」의 일부로 응용했다. 물음표가 제거된
의문문은 꽤나 서정적이다.

김한솔

김한솔은 서울과 천안을 기반으로 활동하는 그래픽 디자이너이자 디자인
교육자이다. 의미 있는 것을 실체화하기 위한 노력으로 2020년부터 실험 전시
프로젝트 '비주얼레포트서울'(visualreportseoul)을 기획하고 진행한다.
현재는 상명대학교에서 학생들을 만난다.

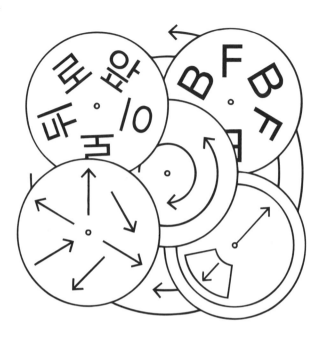

·

내가 부여받은 공간 '·'은 여러모로 흥미롭다. 마침표는 그 다음 문장의 시작을
위한 끝이다. '앞으로' 가기 위해서는 이따금 '뒤'도 돌아보아야 하는 것과
비슷하다. 크고 작은 마침표로 이루어진 폰트를 보며, 종종 뒤를 돌아보며
위안을 받기 바란다. 마침내 앞으로 가게 될 테니까.

박준기

박준기는 서울을 기반으로 활동하는 그래픽 디자이너다. 주로 출판, 책, 브랜딩,
공간과 관련된 작업을 한다.

부여받은 "'"에 서원은 각자를 문자에 투영하는 것으로 기획했다. 각 음표는 서로의 성향을 나타내도록 의인화되었으며, 다른 모습의 음표들이 조화를 이루어 말마디를 모아간다. 완성되는 말마디는 하나의 선율이 되어 앞으로 서원이 그려나갈 디자인적 행보가 다채로워지기를 기원한다. 서원은 차후 이 캐릭터를 기반으로 한 브랜딩 프로젝트를 전개할 계획이다.

서원

서원은 단국대학교에서 커뮤니케이션 디자인을 공부하는 학생이며, 서로 다른 원칙의 사람들인 윤서연과 박원호가 모여 만들어진 팀이다. 서원은 타이포그래피에 스토리텔링을 적용해 여러 매체의 디자인을 다루고 있으며, 윤서연은 인쇄물을 기반으로 박원호는 웹 매체를 기반으로 작업하고 있다.

"

큰따옴표를 타이핑했을 때 체리, 사람의 눈, 숫자 6과 9등 특정 이미지를 연상시키는 것들이 많았는데 그중에서도 어딘가 방향을 지시하는 형태의 이미지가 강해 보였다. 거기에 이번 주제인 '앞으로!'를 대입해 나아가는 방향을 가리키는 문장부호로 표현했다.

박성원

박성원은 서울을 기반으로 활동하고 있는 그래픽 디자이너이다. 타이포그래피와 편집 디자인 위주로 공부를 하고 있으며 글자체의 제작과 유통에 관심이 많다. 현재 계원예술대학교에서 시각 디자인을 공부하고 있다.

앗! 이 공간은
비어 있습니다.
그래도 우리는
여전히 앞으로
나아갑니다.

(

）

닫는 괄호 ')'는 단어나 괄호 안 문장의 종료를 의미하지만, 괄호 밖 뒷말의
시작이 되기도 한다. 괄호의 기본 형태를 변형해 완전한 닫음이 아닌 연속과
순환, 뒤따르는 시작의 의미를 담고자 한다.

장진화

장진화는 서울 기반의 일러스트레이터이자 디자이너이다. 일러스트레이션을
연구하며, 오르빗 스튜디오에서
애니메이션, 그래픽 디자인, 전시 콘텐츠 제작 등 다양한 분야로 확장을
시도하는 상업적·실험적 작업을 하고 있다.

[

지면에서 '앞'은 어느 방향일까? 지면을 읽어나가는 방향을 기준으로 생각하면
오른쪽이 앞으로 느껴지기도 하고 이모지들의 방향을 바라보다 보면 왼쪽이
앞으로 느껴지기도 하며, 문자를 겹치다 보면 가장 앞 레이어를 향하는 방향이
앞으로 느껴지기도 한다. 그렇다면 이 문자는 어떤 '앞' 방향을 향하고 있을까?

김재연

김재연은 서울을 기반으로 활동하는 그래픽 디자이너다. 프로그래밍을 활용한
디자인에 관심이 많아 주로 웹을 디자인하고 제작하며 때론 새로운 매체의
상호작용을 연구한다. 홍익대학교 시각디자인과에서 공부했으며 현재는
대한민국해군 본부 공보정훈실 미디어콘텐츠과에서 디자인병으로 복무하고
있다.

아프로

{

'앞으로!'를 발음하는 것을 상상하며 '앞으로!'의 발음법을 경쾌하게 표현했다.
사용자가 미래에 우연히 문자 혹은 공간 '{'을 입력할 때, 활동적인 상태의
글리프로 작동하기를 기대한다.

박유선

박유선은 서울의 플레인앤버티컬 설립 파트너 겸 크리에이티브 디렉터로
디자인과 기술, 출판이 교차하는 지점에서 여러 프로젝트를 수행하고 있다.
홍익대학교에서 타이포그래피를 가르치기도 한다.

]

내가 부여받은 공간 ']'을 보았을 때 매우 친근했다. 컴퓨터 프로그래밍에선 대괄호를 사용해 배열을 만들곤 한다. 나는 어떠한 요소를 가두는 대괄호를 '앞으로'라는 키워드에 맞게 부러뜨렸다. 강력한 힘이 느껴지는 대괄호를 통해 앞으로 나아가기를 바란다.

김연우

김연우는 대한민국 서울을 기반으로 활동하는 디자이너다. 시각 디자인과 컴퓨터 프로그래밍 등을 바탕으로 다양한 접근의 디자인을 개발 그리고 연구한다.

}

중괄호는 본래 같은 범주의 요소들을 열거할 때 쓰인다. 곧, 중괄호 안에 담기는 내용은 같은 방향을 향한다. 우리의 글에도 가끔 교통정리가 필요하지 않은가? 그럴 땐, 앞으로! 향하는 중괄호 사인을 활용해보길 바란다.

홍지현

홍지현은 계원예술대학교 디지털미디어디자인과에 재학중인 대학생이다. 학교 외부에서 디자인을 배우고 경험하며 새로운 시도를 해보길 좋아한다. 브랜딩에 관심이 많으며, 최근에는 타이포그래피를 더 공부해보려고 하는 중이다.

@

글자와 사람을 잇는 '@'의 공간 속 점과 선을 이어 보이지 않는 고요한 연결을 유기적으로 표현했다. 이 작품으로 만들어질 최종 작품, 즉 폰트에 '@'가 작품 속 연결 고리가 되어 앞으로 나아갈 수 있는 힘을 실어주길 희망한다.

이유진

이유진은 서울에서 그래픽 디자인을 공부하는 학생이다. 일상 속 작지만 새로운 것을 발견해 경험하고 도전하는 것을 즐기며 현재 한경국립대학교 디자인학과에 재학 중이다.

*

밤하늘의 빛나는 애스터리스크(Asterisk)는 중력에 의한 수축과 팽창의 힘을 끊임없이 이용해 빛을 스스로 발산한다. 하늘에 펼쳐진 별처럼 당신의 일상과 문장에 *앞으로* 크고 작은 애스터리스크가 반짝이길!

김경주

김경주는 서울에서 활동하는 그래픽 디자이너다. Perkins & Will Branded Environments, studio TEXT에서 아이덴티티 디자인, 공간 브랜딩, 그래픽 디자인 등 다양한 프로젝트에 참여했고 현재 강남대학교에서 조교수로 그래픽 디자인을 가르치고 있다.

ㄴ히

월드 와이드 웹의 창시자 팀 버너스리(Tim Berners-Lee, 1955~)는 1996년 HTTP체계를 고안하며 루트(root)를 표시하기 위한 문장부호로서 두 개의 슬래시를 제안했다. 당시 그가 작성한 문서에 따르면, 훗날 국가 간의 소통을 넘어 행성 간의 소통이 가능하게 될 시에 오늘날 쓰이는 두 개의 슬래시에 하나를 더해 세 개의 슬래시를 사용할 수 있다고 되어 있다. 예컨대 현재의 https://google.com이 후에는 https:///earth//google.com 혹은 https:///mars//google.com과 같이 쓰이는 형태다. 그런 시대가 도래하면 오늘날과는 다른 슬래시가 하나 더 개발되어야 하지 않을까?

정준기

정준기는 뉴욕과 서울을 기반으로 글자체 디자인과 브랜딩, 출판물, 공간 디자인 등의 작업을 하고 있다. 홍익대학교에서 시각 디자인 학사를 예일대학교에서 그래픽 디자인 석사를 수료했다. 현재 뉴욕 팬타그램에서 선임 디자이너를 맡고 있다.

ㅣ

전체 글자체를 구성하는 여러 낱자 가운데 부여받은 'ㅣ'을 이용해 '앞으로'라는 대주제에 맞게 앞을 향하는 방향성을 표현하고자 했다.

김린

김린은 서울을 기반으로 활동하는 그래픽 디자이너이자 교육자이다. 동양미래대학교 시각디자인과에서 타이포그래피, 편집, 출판 디자인을 가르친다.

\

'\' 는 역슬래시, 백슬래시라고도 불린다. 단순히 뒤로 간다는 뜻에 머물지 않고, 과거라는 키워드를 도출해 나만의 타임머신 그래픽을 공간에 가득 채웠다. 이 공간은 과거로 돌아간다면 어떤 순간으로 돌아갈 것인지 호기심을 자극한다. 앞으로 우리 앞에 나타날 타임머신을 생각하며 모두 즐거운 시간 여행을 할 수 있길 바란다.

한아름

한아름은 상명대학교에 재학 중이며 커뮤니케이션 디자인을 전공하고 있다. 그래픽 디자인을 기반으로 책 디자인, 웹 디자인, 3D 디자인 등 다양한 경험을 쌓으며 다채로운 미래를 그려가고 있다. 앞으로도 쭉 디자인을 사랑하는 마음 하나로 즐겁게 창작 활동을 할 예정이다.

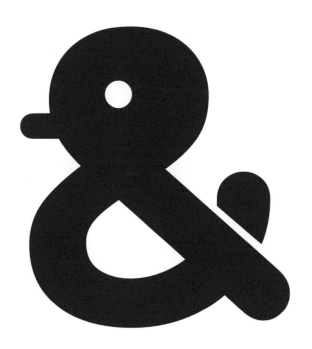

&

내가 부여받은 공간 '**&**'은 단어와 단어, 글자와 글자를 하나의 묶음으로
연결해주는 역할을 하는 문장부호가 배당되는 공간이었다. 단어와 단어, 글자와
글자를 하나의 묶음으로 연결해주었을 때 탄생하는 '새로운 의미'는 또 하나의
'창조'라는 의미로 다가왔고 '**&**'의 형태와 이제 막 알에서 부화한 '아기새'의
모습의 유사함을 생각해 본 작업을 진행했다.

백선희

백선희는 국립한글박물관의 전시 그래픽 디자이너다. 한글의 창조적 가치를
연구하고 그 문화를 확산하는 일에 전시 기획과 디자인을 지원하고 있으며,
글자체 디자인과 타이포그래피를 기반으로 개인 작업 활동도 지속하고 있다.
현재 서울여자대학교 대학원 석사 과정에서도 관련 연구를 지속하고 있으며,
딸아이의 엄마로써의 삶을 1년째 사는 중이다.

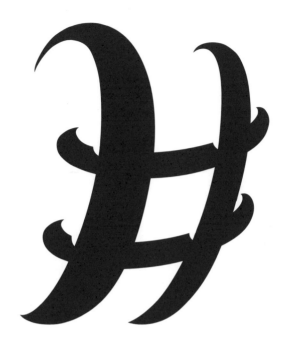

#

내가 부여받은 공간 '#'을 활용해 세차게 나아가는 바람을 표현한 작품이다.
폰트에서 강하고 역동적인 바람이 느껴지길 바란다.

송유정

송유정은 수원과 서울에서 활동하는 그래픽 디자이너. 주로 포스터, 달력 등
편집디자인을 다룬다. 명지전문대학 커뮤니케이션디자인과를 졸업했고, 최근
글자체 디자인을 공부하고 있다.

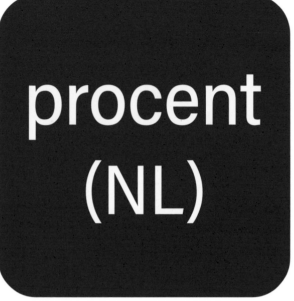

%

앞으로 '퍼센트'를 쓸/읽을 때마다 '프로'가 네덜란드어에서 비롯된 것임을 알 수 있다.

석재원

석재원은 홍익대학교 시각디자인과에서 타이포그래피와 그래픽 디자인을 가르치며, 디자인 스튜디오 에이에이비비를 운영합니다. 서울에 삽니다.

모두를 위한 하나, 하나를 위한 모두.

슬기와 민

슬기와 민은 서울 근교에서 일하는 그래픽 디자이너다. 최성민은
서울시립대학교에서, 최슬기는 계원예술대학교에서 타이포그래피와 그래픽
디자인을 가르친다.

ㄹㅁㅇㅁㅐㅔㅖㅒㅕㅓㅏㅑㅢㅗㅡㅜ
ㅎ
ㅗㅏㅣㅓㅏㅣㅋㅌㅍㅠㅜㅡㅃㅉㄸㄲㅆㅒㅐqwe
ㅣ\;',./{}\|:;<>?
zxcvbnmQWE
rtyuiopasdfghjklzxcvbnm
RTYUIOPASDFGHJKLZXCVBNM

₩123456789 0-=~!@#$%^&*()_+[]

₩

모두를 위한 하나, 하나를 위한 모두.

슬기와 민

슬기와 민은 서울 근교에서 일하는 그래픽 디자이너다. 최성민은 서울시립대학교에서, 최슬기는 계원예술대학교에서 타이포그래피와 그래픽 디자인을 가르친다.

^

'앞으로' 전진하기 위해서 무찌르고 대항할 용기가 필요하다. 'ㅅ'의 뾰족함, 날선
형태를 활용해 화살, 창, 검 등 무기의 모습을 차용했다. 이 폰트가 자신들의
무기가 되기를 바라며, 든든한 마음을 가지면 좋겠다.

안지원

안지원은 시각 디자인을 전공하고 있는 학생이다. 주로 UX와 UI를 공부하지만
타이포그래피, 편집 디자인 등에 관심이 많다. 휴학 상태에서 하고 싶은 분야에
각자 몰두할 수 있도록 지치지 않게 도전하고 있다.

+

'+'는 기하학적 형태를 띈다. 수평적 공간에서 90도씩 회전 했을 때도 항상 같은 형태를 유지한다. 덧셈기호 가장자리의 상하좌우 네 개의 점들이 일정한 움직임으로 교접하는 순간을 루빅큐브에 빗대어 표현해보았다.

손혜수

손혜수는 프랑스와 독일을 오가는 그래픽 디자이너로, 가상공간의 그래픽 디자인 전시에 대한 리서치를 프랑스 스트라스부르그 아르데코(École supérieure des arts décoratifs de Strasbourg)에서 진행중이다. 동시대 작가들의 전시 그래픽이나 카탈로그 또는 그래픽 디자인을 중점으로 다루는 갤러리와 협업하고 있다. 인쇄물과 가상 공간을 넘나들며, 언어 및 문화 차이를 시각화 하거나 이미지만을 사용한 에디션(éditions) 따위를 실험 중이다.

<

'<'에 곡선을 가미해 서로 맞닿은 에너지를 꾹 눌러 담다.

이규락

이규락은 서울여자대학교에서 브랜딩을 가르친다.

7

=

내가 부여받은 공간 '='을 활용해 평행선이 있는 공간을 다시점으로 표현하고자
했다.

홍주희

홍주희는 서울에서 활동하는 그래픽 디자이너다. 서울대학교 박사 과정에서
그래픽 디자인을 연구하고, 디자인 스튜디오 주의집중을 운영하며 대학에서
그래픽 디자인을 강의하고 있다. 그래픽 디자인을 중심으로 디지털 및 실재
공간의 데이터를 재구성하는 작업에 관심이 많다.

앗! 이 공간은 비어 있습니다. 그래도 우리는 여전히 앞으로 나아갑니다.

고행

>

~

변화의 물결(~)을 타고 앞으로 앞으로~~

김나무

김나무는 그래픽 디자이너이자 디자인 교육자이다. 한경국립대학교에서 그래픽 디자인과 AI 디자인을 가르친다.

$

내가 부여받은 공간 '$'를 활용해 성큼 앞으로 내딛는 겁없는 발걸음을 표현한 작품이다. 이 작품으로 만들어질 최종 작품, 즉 폰트에 앞을 두려워하지 않는 굳센 마음이 느껴지기를 바란다.

김민지

김민지는 대한민국 서울을 기반으로 활동하는 그래픽 디자이너. 글자 디자인과 브랜딩, 책 디자인 등을 두루 작업한다.

0

'0'의 발견은 역사적으로 위대했다. 기능적으로도 매우 중요하며, 그 의미는 무한함, 진공, 원점, 등 사람들이 경외시할 만큼 크고 다양한 의미가 있다. 하지만 폰트 디자인에서는 어떨까? 한글 'ㅇ'과 라틴 알파벳 'O, o'가 먼저 디자인된 후 이들과 어우러지면서도 충분히 구분이 가야하는 위치에 있다고 느껴진다. 내가 부여받은 '0'에서는 무작위로 50개 폰트의 0의 중간값을 따져 평균 '0'의 모습을 구하고, 그 사이에, 정원(완벽)에 가까운 '0'을 담아 사실은 굉장한 존재라는 어필을 어렴풋이 하는 반항적인 모습의 '0'을 담았다. 다른 숫자들 사이에서 충실히 '0'의 역할을 하지만, 역대비를 통해 은근히 스스로 어필하는 듯한 '0'이 보이기를 바란다.

이주희

이주희는 서울 기반으로 활동하는 글꼴 디자이너이다. 노타입에서 〈소리체 Pro〉(2021)와 〈기후위기폰트:한글〉(2022) 제작에 참여했다. 현재 AG타이포그라피 연구소의 연구원으로 있다.

1

내가 부여받은 공간 '1'을 활용해 '일'을 형상화하는 숫자들로 채운 작품이다.
숫자 '1'을 포함한 '1'의 앞 뒤 숫자인 '0'과 '2'를 사용해 '일'을 나타내었기에
숫자들의 조합인 '012'로 읽을 수도, '일'로 읽을 수도 있다. 이 작품으로
만들어질 최종 작품, 즉 폰트를 인식하는 과정에서 사람들에게 재미를 주고
싶다. 작업 의도에 나름의 위트를 부여하자면...1 기준! (기준!) 0 앞으로!
(앞으로!) 2 뒤로! (뒤로!)

이재원

이재원은 홍익대학교에서 시각 디자인을 공부하고 있다. 글자와 이미지를
다루는 것과 디자인을 함에 있어 아무도 모르는, 나름의 개그 요소를 넣는 것을
즐긴다. 이 전시가 공개된 시점에는 아마 진해의 해군 훈련소에 있거나, 혹은
계룡대의 미디어콘텐츠과에서 디자인병으로 군복무를 하고 있을 것이다. 그의
건투를 빌어주길 바란다.

2

지금까지는 수를 표기할 때 보편성을 확보하고자 아라비아숫자를 써왔다면, 앞으로는 언어 다양성을 추구하자! 지역과 문화를 초월해 쉽게 소통 가능한 몸짓 언어로 '2'를 표현했다.

김수은

김수은은 그래픽 디자이너이자 디자인 연구자로, 대학과 대학원에서 시각 디자인을 공부했다. 현재는 대학에서 학생들을 가르치면서 디자인 프로젝트와 개인 연구를 하고 있다.

3

폰트는 흑과 백, 두가지 영역을 모두 다루는 일이라고 생각한다. 숫자 '3'은 흑의 공간에, '앞으로!'를 상징하는 상승형 화살표를 백의 공간에 부여해 시선에 따라 두 의미를 확인할 수 있도록 표현했다.

이정은

이정은은 서울 소재 글자체 디자인 회사에 재직 중이다. 글자체 디자인뿐 아니라 웹, 인쇄물, 레터링 등 글자가 사용되는 다양한 매체에 관심을 두고 나아가고 있다. 끊임없이 배우고 연구하는 것을 좋아하며 본질에 대해 생각하는 습관을 기르고 있다.

4

에피쿠로스가 죽음은 소유할 수 없기 때문에 두려워할 대상이 아니라고 말한 것처럼, 나 또한 죽음은 소유할 수 없는 것이라는 사유의 쾌락을 통해 앞으로 나아갈 수 있었다. 따라서 내가 부여받은 '죽음의 4'는 소유하려 해도 소유할 수 없다.

윤우영

윤우영은 서울에서 활동하며, 아이덴티오에 소속되어 있는 브랜드 디자이너다. 주로 개념의 구조화 같은 논리적인 접근 방식을 선호하며, 여기에 매력적인 표현 방식까지 더해주는 것을 연구하고 있다.

5

만화 영화에 빠르게 달리는 하반신을 바퀴처럼 표현하는 연출을 'Wheel-O-Feet'이라 한다. 손이 앞을 가리키며 내뿜는 번개 에너지가 '5'의 하반신을 강타해 빙글빙글 달려가는 모습을 상상했다. 'Wheel-5-Feet'이라 부를 수도 있겠다.

주준모

주준모는 서울에서 활동하는 그래픽 디자이너다. 계원예술대학교에서 시각 디자인을 공부했고 편집 디자인, 브랜딩, 전시 아이덴티티 디자인 등에 주력하며 2021년 공공공원을 설립하기도 했다. 현재 의무 복무 중이다.

6

숫자 '6'은 내가 가장 좋아하는 오후의 숫자다. 형식적인 모든 업무에서 해방되는 퇴근자의 반짝반짝 빛나는 눈빛을 담고자 했다. 앞뒤의 문자와 어떤 조화를 이루게 될지 나 또한 기대가 된다.

정제이

타이포그래피와 그래픽을 기반으로 디자인을 하고 있는 독립 디자이너다. 서울과 부산을 오가며 다양한 형태로 협업을 진행해나가고 있다. 최근에는 언어가 가지고 있는 의미를 기호로 재해석해 시각화해나가는 작업에 재미를 느끼고 있다.

7

여러 위치에서 출발한 보이지 않는 점들은 다양한 속도로 앞으로 한 방향을
그리며 움직이며 그 궤적이 눈에 보이는 형태를 만들어간다.

이푸로니

서울에서 태어났다. 중, 고등학교 시절을 요르단에서 보냈으며, 로드아일랜드
디자인 대학(Rhode Island School of Design)에서 회화를 전공했다.
서울대학교 미술대학원에서 시각 디자인 전공 석사와 박사 학위를 받았다.
2008년 지식경제부 차세대디자인리더로 선정되었고 한국공예문화진흥원
스타 상품 디자이너로 선정되었다. 두산아트센터, 신세계백화점, 예술의전당,
성남아트센터, 롯데갤러리, 서울대학교미술관, 동대문디자인플라자 등에서
다수의 전시회에 참여했으며 기업 및 단체를 위한 비주얼 아이덴티티 디자인과
전시 디자인 작업을 진행했다. 현재 서울시립대학교 디자인전문대학원 교수로
재직 중이다.

8

숫자 '8'을 위한 이 작품은 카메라 캘리브레이션 테스트 패턴 여덟 가지가 서로 다른 패턴 안에 심어져 있다. 나는 앞으로 광학 및 그래픽 디자인이 사람뿐 아니라 기계에도 어떤 의미를 갖게 될지 궁금하며, 이 심볼을 통해 그 가능성에 대해 생각해볼 수 있기를 바란다.

크리스 하마모토(Chris Hamamoto)

크리스 하마모토는 샌프란시스코 베이 지역 출신의 디자이너, 개발자, 교육자로 현재 서울에 거주하며 서울대학교에서 학생들을 가르치고 있다. 강의 외에도 자동화와 알고리즘이 커뮤니케이션과 미학에 미치는 영향에 초점을 맞춘 독립적인 연구를 진행하며, 그래픽 디자인과 소프트웨어 디자인을 통해 이 주제를 탐구하고 있다.

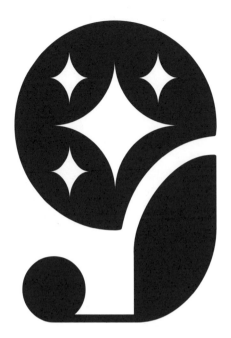

9

부여받은 공간 '9'를 통해 '희망'을 전하고 싶었다. 내게 '9'는 다음으로 넘어가기 직전이라고 느껴졌다. 이 공간을 부여받았을 때, 그다음을 위해 그리고 미래를 위해 나아가는 존재들에게 '희망'을 전하고 싶었다. '별' 타로카드가 '희망'이라는 뜻이 있기에 별이 담긴 폰트로 희망을 전해주고 싶었다. 이 폰트를 통해 앞으로 나아가는 모든 이들의 삶에 빛나는 별이 되길 바라는 나의 마음이 전해지기를 바란다.

고은서

고은서는 시각 디자인과 영상 디자인을 공부 중인 대학생이다. 강남대학교에서 3년간 여러 디자인을 접하다가 지금은 잠시 쉬면서 다양한 것을 경험하면서 디자인을 연습하고 배우는 것도 잊지 않고 있다. 주로 디지털 그래픽을 디자인하지만, 그 외의 다양한 것들도 디자인해보며 노하우를 쌓아가는 중이다.

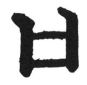
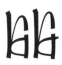

앗! 이 공간은
비어 있습니다.
그래도 우리는
여전히 앞으로
나아갑니다.

앗! 이 공간은
비어 있습니다.
그래도 우리는
여전히 앞으로
나아갑니다.

앗! 이 공간은
비어 있습니다.
그래도 우리는
여전히 앞으로
나아갑니다.

앗! 이 공간은
비어 있습니다.
그래도 우리는
여전히 앞으로
나아갑니다.

앗! 이 공간은
비어 있습니다.
그래도 우리는
여전히 앞으로
나아갑니다.

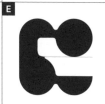

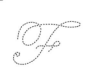

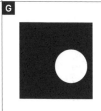

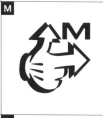

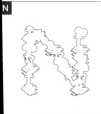

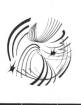

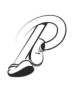

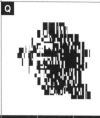

R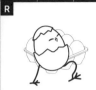

S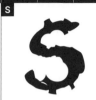

T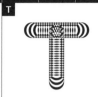

U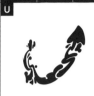

V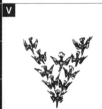

W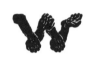

X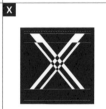

Y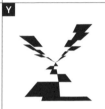

Z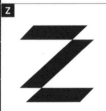

a

b

c

앗! 이 공간은
비어 있습니다.
그래도 우리는
여전히 앞으로
나아갑니다.

d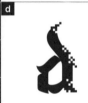

e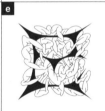

f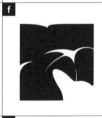

g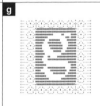

h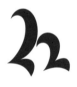

i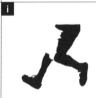

j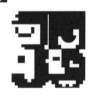

k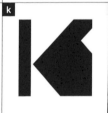

l

m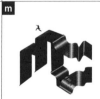

n

o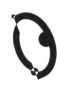

p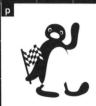

q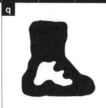

r

s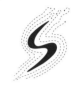

t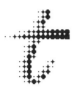

u

v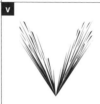

w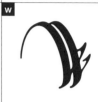

x

y

z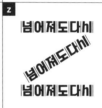

-

_

,

;

:

!

?

.

'

"

(앗! 이 공간은
비어 있습니다.
그래도 우리는
여전히 앞으로
나아갑니다.

)

[

5

{

]

}

@

*

/

|

\

&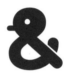

#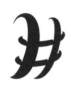

%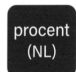

procent
(NL)

`

W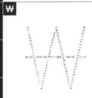

^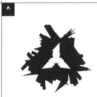

+

<

=

> 앗! 이 공간은
비어 있습니다.
그래도 우리는
여전히 앞으로
나아갑니다.

~

$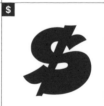

0

1

2

3

앞으로!

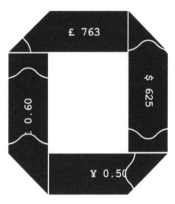

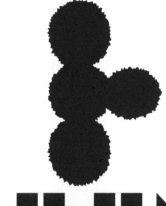

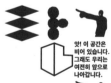

앗! 이 공간은
비어 있습니다.
그래도 우리는
여전히 앞으로
나아갑니다.

앗! 이 공간은
비어 있습니다.
그래도 우리는
여전히 앞으로
나아갑니다.

앗! 이 공간은
비어 있습니다.
그래도 우리는
여전히 앞으로
나아갑니다.

공간은
습니다.
우리는
앞으로
다.

앗! 이 공간은
비어 있습니다.
그래도 우리는
여전히 앞으로
나아갑니다.

앗! 이 공간은
비어 있습니다.
그래도 우리는
여전히 앞으로
나아갑니다.

100 pt KOREAN

80 pt SOCIETY

200 pt OF

60 pt TYPOGRAPHY

100 pt korean

80 pt society

앗! 이 공간은
비어 있습니다.
그래도 우리는
여전히 앞으로
나아갑니다.

200 pt of

60 pt typography

60 pt 안녕하세요?

60 pt 폰트와 공간

150 pt 서체

반갑습니다

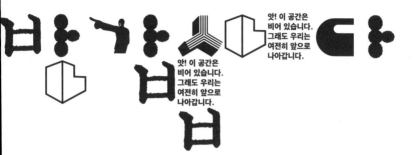

앗! 이 공간은
비어 있습니다.
그래도 우리는
여전히 앞으로
나아갑니다.

앗! 이 공간은
비어 있습니다.
그래도 우리는
여전히 앞으로
나아갑니다.

30 pt

HELLO

40 pt

우리는 여전히 나아갑니다.

앗! 이 공간은
비어 있습니다.
그래도 우리는
여전히 앞으로
나아갑니다.

앗! 이 공간은
비어 있습니다.
그래도 우리는
여전히 앞으로
나아갑니다.

이 공간은
어 있습니다.
래도 우리는
전히 앞으로
아갑니다.

앗! 이 공간은
비어 있습니다.
그래도 우리는
여전히 앞으로
나아갑니다.

앗! 이 공간은
비어 있습니다.
그래도 우리는
여전히 앞으로
나아갑니다.

한국타이포그라피학회 전시 17: 앞으로!

전시

《앞으로!》 온라인 전시
2023년 11월 27일–12월 31일
www.k-s-t.org/forward/

참여 작가: 한국타이포그라피학회 회원 및 비회원,
김나무 외 125팀

주최·주관: 한국타이포그라피학회
기획: 민구홍, 양지은
진행: 구경원, 박고은
폰트 제작: 조두경, 박한솔 / AG타이포그라피연구소
전시 사이트 디자인·개발: 민구홍 매뉴팩처링
홍보: 정사록

출판

초판 1쇄 발행
2023년 12월 22일

편집: 구경원, 박고은
디자인: 양지은
제작: 세걸음

펴낸 곳
안그라픽스
10881 경기도 파주시 회동길 125-15
전화 031-955-7755
팩스 031-955-7744
이메일 agbook@ag.co.kr
웹사이트 www.agbook.co.kr

ISBN 979.11.6823.045.3 (03600)